小虎與三毛

的暖心食堂

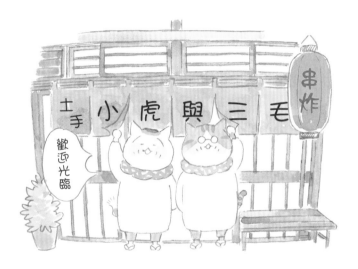

貓蒔

(ms-work)

猫（人）物介紹

三毛

小虎的妹妹。
和姊姊一起生活，
幫忙店裡的工作。
最喜歡吃東西。

小虎

土手煮老店
「小虎與三毛」的店主。
從父親手中接下這間店
已經數十年。擅長料理。

瑠美

店裡的常客，
最近剛在車站前
開了一間美甲沙龍。

阿鯖

店裡的常客，
以競艇為一生的志業。
明明是隻橘貓，
卻叫做阿鯖。

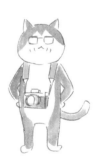

阿新

隔壁照相館的店長。
是小虎跟三毛的青梅竹馬，
興趣是
拍攝電車的照片。

爸爸

小虎跟三毛的爸爸。
是「小虎與三毛」的第一代店主。
戰後以路邊攤起家，而後成立店鋪。

媽媽

小虎跟三毛的媽媽。
年輕時就過世了。

上田紀之

在地方出版社工作，
負責編輯小鎮雜誌。
是個十分重視家庭
生活的愛家好爸爸。

 目 次

第
1
話

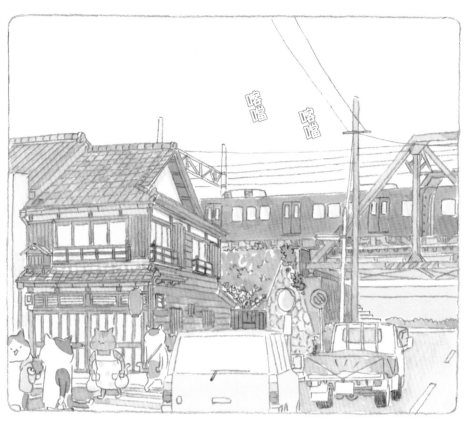

嗯～
出現了一個
厲害的孩子呢。

對吧，
小虎姊？

嗶嗶
嗶嗶

藤井喵太同學
以中學生之姿
首次晉升六段，

更新了圍棋對戰
六段優勝的
最年輕紀錄。

拉…

三毛，
現在正是
關鍵時刻，
可以安靜
一下嗎？

看吧!!拿到了!是王將喔,這樣就逆轉了吧。換妳啦。

妳啊,不過是抽將棋而已,有必要這麼認真?

就快要拿到王將了啊。

嚼嚼嚼

嚼嚼

輕粒⋯⋯

來了來了。

嚼嚼嚼嚼

你好──這裡爬不了飯欸──!

喏嘖嗯!

嗯~也到這個時間了呢。

嘿咻。

來了來了。

洗手間 →

嗯嗯。

今天也是早上才切下的新鮮內臟喔。

等我一下啊——

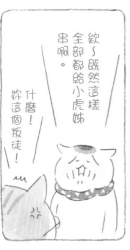

什麼！妳這個叛徒！

欸～既然這樣全部都給小虎姊串啊。

而且這是有技巧的哦，還是自己串的比較好是不是啊？三毛。

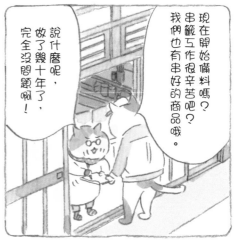

說什麼呢，做了幾十年了，完全沒問題啊！

現在開始備料嗎？串籤互作很辛苦吧？我們也有串好的商品哦。

這是爸爸從路邊攤時代傳下來的作法耶。

亂改的話爸爸會生氣的。

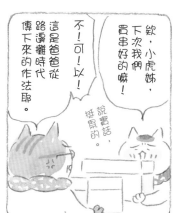

欸，小虎姊，下次我們買串好的嘛！

不！可！以！

挺貴的。

說實話，

辛苦囉——！

不會！

有需要買的話，隨時叫我。

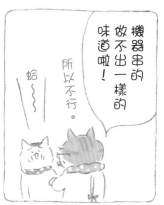

機器串的做不出一樣的味道啦！

所以不行。

蛤～～

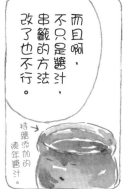

而且啊，不只是醬汁，串籤的方法改了也不行。

持續添加的陳年醬汁。

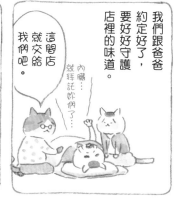

我們跟爸爸約定好了，要好好守護店裡的味道。

這間店就交給我們吧。

內廳…就拜託妳們了…

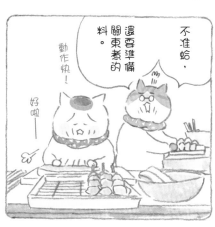

不准蛤，還要準備關東煮的料。

動作快！

好啦——

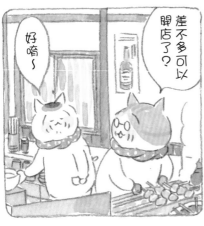

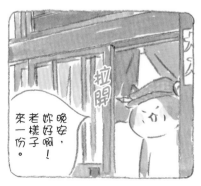

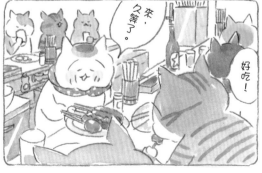

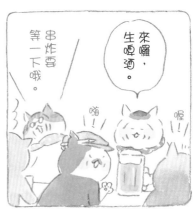

來囉，生啤酒。

串炸要等一下哦。

嗯！

喔！

大口喝

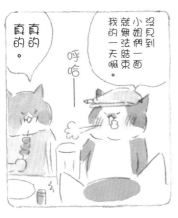

沒見到小姐倆一面就無法結束我的一天啊。

呼哈——

真的真的。

真的。

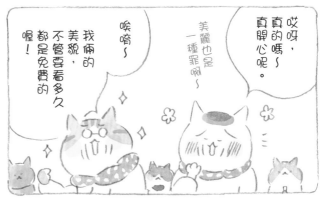

哎呀，真的嗎～真開心呢。

美麗也是一種罪啊～

唉唷～

我倆的美貌，不管要看多久都是免費的喔！

就這樣，今晚也是…

哇哈哈哈

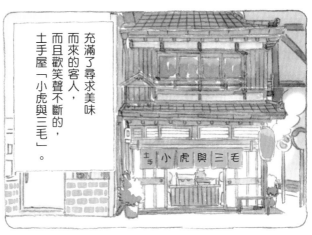

充滿了尋求美味而來的客人，而且歡笑聲不斷的，土手屋「小虎與三毛」。

土手 小虎與三毛

順帶一提，10點關店算早了。

啊，已經9點45分了。

到最後點餐時間啦。

第 2 話

 新

 燥

之 時

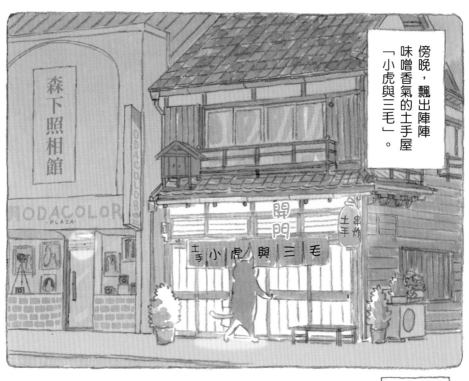

傍晚，飄出陣陣味噌香氣的土手屋「小虎與三毛」。

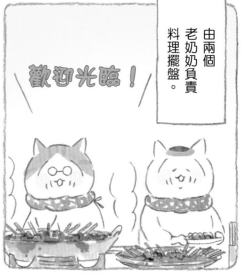

由兩個老奶奶負責料理擺盤。

歡迎光臨！

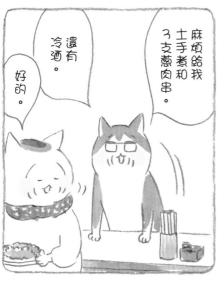

麻煩給我土手煮和3支蔥肉串。

還有冷酒。

好的。

妹妹三毛個性隨興。

嗯?

剛剛是說要哪種酒?

冷酒。

姊姊小虎俐落可靠。

動作迅速

來，串炸和生啤酒。

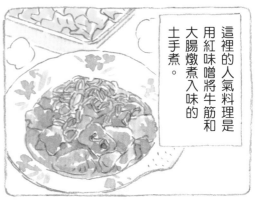

這裡的人氣料理是用紅味噌將牛筋和大腸燉煮入味的土手煮。

還有酥脆的串炸。

可以搭配醬汁或是沾著土手味噌一起吃。

差不多又到了常客們聚集的時間。

晚安啊～

拉胖

和平常一樣!

喲ー

一開始地上一下跑超快，在轉彎處一下嗯——一下嗯——地跑過來，旁邊又轟——不行啊！

嗯……完全聽不懂。

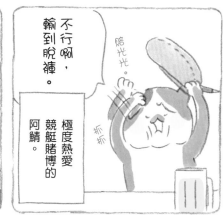

不行啊，輸到脫褲。

極度熱愛競艇賭博的阿鯖。

瞎光光。

抓抓

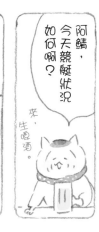

阿鯖，今天競艇狀況如何啊？

來，生啤酒。

就洗出來囉。

我想說大家應該會想看，

喜歡鐵路的隔壁照相館店長——森下。

翻翻

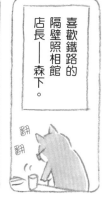

啊，照得好啊！

想起

眼睛一亮

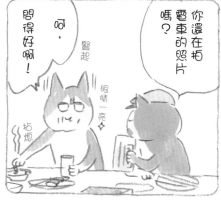

你還在拍電車的照片嗎？

拍想

眼睛一亮✧

不對不對，完全不一樣啊！你再看仔細點。

哎呀，上田先生，我可以坐這裡嗎？

每張看起來都是一樣的電車啊？

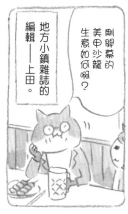

地方小鎮雜誌的編輯——上田。

剛開幕的美甲沙龍生意如何啊？

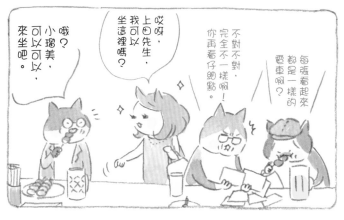

哦？小瑠美，可以可以，來坐吧。

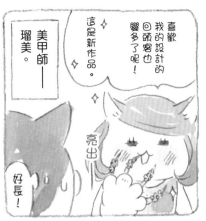

美甲師——瑠美。

這是新作品。

喜歡我的設計的回頭客也變多了呢！

好長！

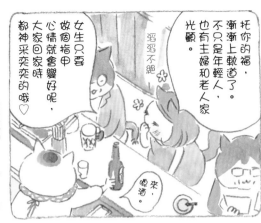

托你的福，漸漸上軌道了。不只是年輕人，也有主婦和老人家光顧。

絡繹不絕～

女生只要做個指甲，心情就會變好呢，大家回家時都神采奕奕的哦♡

來，喝酒。

嗯嗯。差不多是這樣。讓我也來幫你看看肉球（手）相吧。

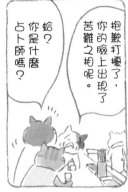

蛤？你是什麼占卜師嗎？

抱歉打擾了，你的臉上出現了苦難之相呢。

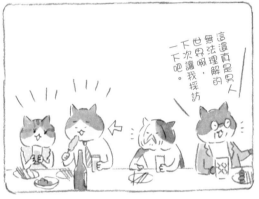

這還真是男人無法理解的世界啊，下次讓我採訪一下吧。

真的假的!?要怎麼做才行啊!?

驅邪？除靈？

去能量場所？

護身符？

哎呀，這下可糟了，你最近可能會遭逢不測。

要盡快處理才行啊。

咿!?

自稱占卜師的幻齋爺爺。

拿…

喂喂，你又這樣亂拿別人的酒！

來吧，熊仔，久等了。

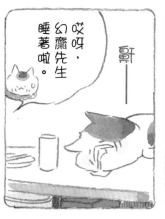

哎呀，幻齋先生睡著啦。

酣—

熱熱鬧鬧

土手

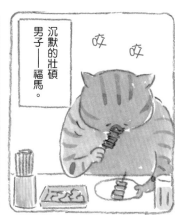

沉默的壯碩男子——福馬。

夾 夾

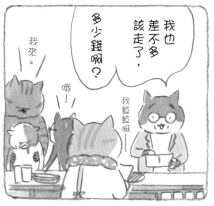

多少錢啊？

我也差不多該走了，

我算算

哦！

我來。

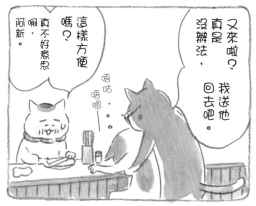

又來啦？我送他回去吧。

這樣方便嗎？真不好意思啊，阿新。

唔咕唔嗯…

真是沒辦法，

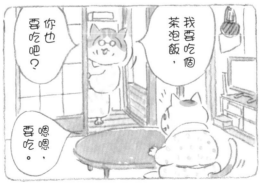

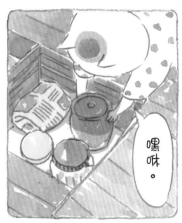

嘿咻。

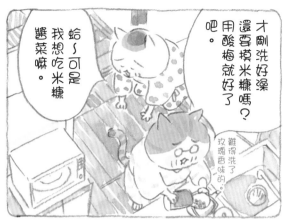

才剛洗好澡還要摸米糠嗎？用酸梅就好了吧。

蛤～可是我想吃米糠醬菜嘛。

難得洗了玫瑰香味的。

稀哩呼嚕—

哈～茶泡飯真是舒心。

哈—

呼—

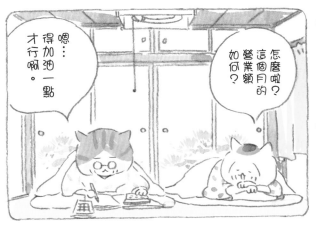

嗯…得加油一點才行啊。

這個月的營業額如何？

嗯～

呵呵。

呵呵呵。

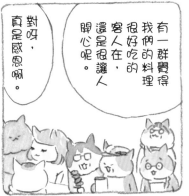

有一群覺得我們的料理很好吃的客人在，還是很讓人開心呢。

對呀，真是感恩啊。

是嗎…

不過常客們都會來光顧呢。

就這樣，兩個人也結束了平靜的一天。

啪擦

睡吧，明天的事明天再煩惱。

嗯。

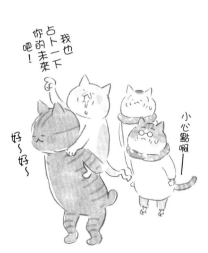

第 3 話

向暑之時

哦，看來可以吃了。

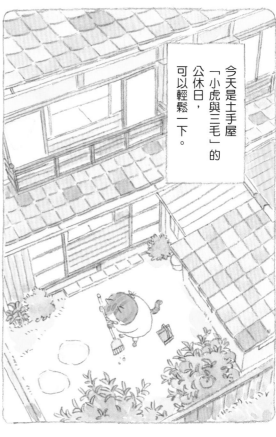

今天是土手屋「小虎與三毛」的公休日，可以輕鬆一下。

哦～好酸！

吃

剝

用砂糖醃一下做成寒天果凍好了。

喀拉

果然很酸呢。

沙沙——

我回來了～

休息一下…

把皮曬乾放到米糠床裡。

唰唰唰

我來泡個紅茶。

哎呀！好開心！馬上就來吃。

來吃吧。

我買了小虎姊愛吃的薩瓦蘭喔！

回來啦。

嗯——差不多50年以上了吧，一直玩在一起。

3個老太婆吵吵鬧鬧的。

啊——哈哈哈

吵鬧 哈哈哈

又和老班底一起去咖啡店啦？

嗯，對啊。

讀女校時的朋友們對吧？真是老交情了呢。

喔喔呱呱

喔喔呱呱

請用～

我開動啦。

大家都健健康康的就好啦，要好好珍惜這些朋友。

對啊。

謝謝

來。

傍晚

嗯——

唔～嗯，好幸福～

這個蛋糕還是和50年前一樣美味，好吃到不行。

嘴巴裡都是蘭姆酒的味道。

香甜濃潤

咬

今天一整天都是好天氣呢。

砰 砰

砰

哈——好幸福。

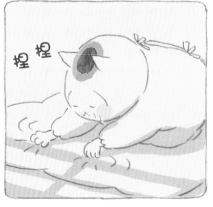

捏捏

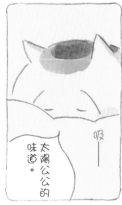

吸——

太陽公公的味道。

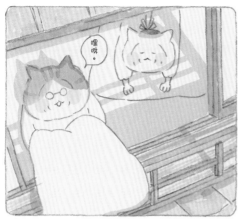

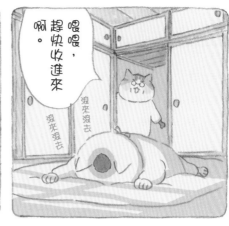

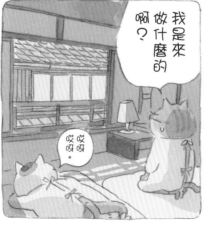

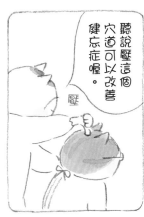

聽說壓這個穴道可以改善健忘症喔。

壓

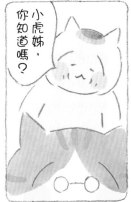

小虎姊，你知道嗎？

咚 咚

不揉一揉放鬆一下就沒有效果囉。

慌慌

等等啊，我幫你按摩。

不用按沒關係啦！

張張

刺激頭部穴道啊。

不要弄！

好痛——！！你幹嘛啦！？

那不行啦，不能相信。

確實是不太可靠呢。

啊哈哈哈——

自稱占卜師的那位。

嘀嘀咕咕嘀嘀咕咕

好像是幻齋爺爺？

到底是誰說的啦！？

啊，今天也有甜點，趁我還沒忘記趕快去拿。

甜點!?

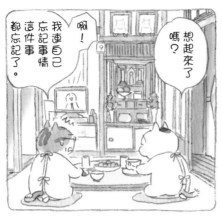

啊！

我連自己忘記事情這件事都忘記了。

想起來了嗎？

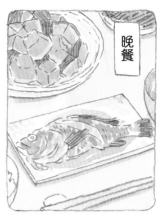

晚餐

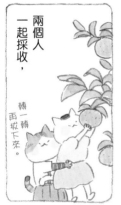

兩個人一起採收，

轉一轉再拔下來。

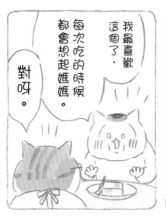

我最喜歡這個了，每次吃的時候都會想起媽媽。

對呀。

哇！看起來好好吃～是庭院裡的甘夏。

來，甘夏寒天果凍。

喀啦

好神奇啊，明明才發生的事都想不起來，卻還記得幾十年前的事。

哇──

再拿給媽媽處理。

用砂糖醃一下再放到果凍裡吧。

好酸

我吃飽了。

啊～吃到美味的甜點真是幸福啊♡

呼——

合掌

冰箱裡還有哦。

什麼小事你都覺得幸福啊。

嗯——

只要說著「好幸福～」，幸福就會一直靠過來唷。

來嘛，小虎姊也說說看「好幸福」。

咦～

好、好幸福～

大聲一點啊。

和姊姊這樣閒聊也覺得幸福的三毛。

再一次。

咦咦——

簡了啊。

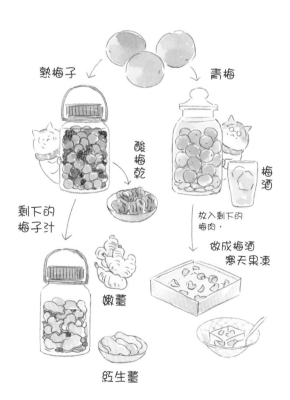

熟梅子

青梅

酸梅乾

梅酒

剩下的
梅子汁

放入剩下的
梅肉，

做成梅酒
寒天果凍

嫩薑

乾生薑

第 4 話

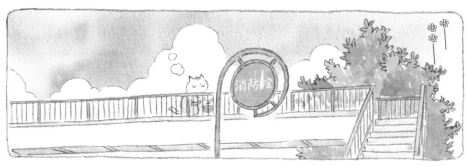

好熱、
好熱…

陽光

熱辣

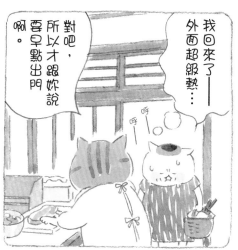

對吧，
所以才跟妳說
要早點出門
啊。

我回來了──
外面超級熱…

呼

咕嚕

咕嚕

麥茶

呼～
復活了。

好幸福～

是嗎？
那這個就
麻煩妳了。

來，給你串。

土手燒用的
內臟
↓

趕緊趕緊，
快到開店
時間了。

不是說
很幸福嗎？

真熱呢～

晚安啊～

嗡

土手

競艇指南

SG第

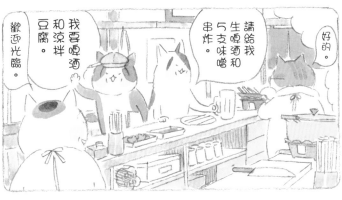

歡迎光臨。

我要噢酒和涼拌豆腐。

請給我生噢酒和5支味噌串炸。

好的。

快！感！

賭贏的機會就會有人察覺關係就會有！

在爭奪賽道位置時可以明顯看出選手之間的攻防心理，再考慮到選手們的

那是競艇嗎？

有趣嗎？

但有趣啊！你沒玩過嗎？

競艇就是分析和推理的遊戲啊！！

3 6

怎麼又在講競艇？

丸山先生。

不要啊——
變成這樣啦！
古了就會

什麼!?

這位黑白斑紋，有點年紀的男性是丸山先生。

每個月都會光顧2～3次。

嗯～那我下次要不要也去看看呢。

大口喝

怎麼說呢？待在家好像會讓老婆覺得很煩，所以想培養個興趣。

可以讓眼一下嗎？
啊嗯
抱歉。

從公司屆齡退休之後，一週的一半都在這裡喝到關店才回家。

喝
再——嗯

之前在購物中心的時候啊。

NEON

說起來，男人還真沒用啊。

沒有互作的話，馬上就變成老糊塗了。

噗哈——

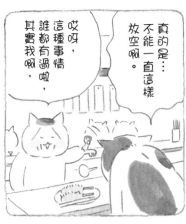

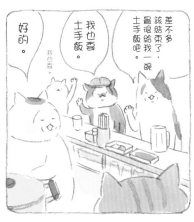

好的。

我也要土手飯。

差不多該結束了，最後給我一碗土手飯吧。

我也要。

吵吵

鬧鬧

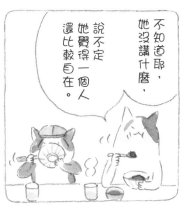

不知道耶，她沒講什麼，說不定她覺得一個人還比較自在。

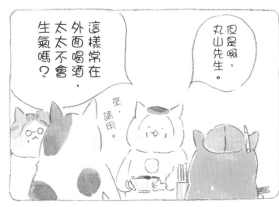

這樣常在外面喝酒，太太不會生氣嗎？

來，請用。

但是啊，丸山先生。

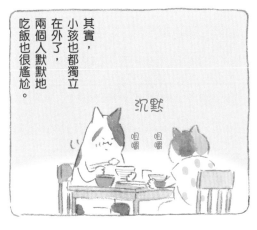

其實，小孩也都獨立在外了，兩個人默默地吃飯也很尷尬。

沉默

咀嚼

咀嚼

這樣好嗎？講這種話，會像我一樣，老婆會跑走喔。

丸山先生，下次帶太太一起來吧。

好的，謝謝。

起身

我吃飽了。

以前年輕的時候都聊些什麼啊？

還有串炸跟土手燒名了支。

就點我先生大力推薦的土手飯吧。

要吃什麼呢？

妳好。

這是我太太。

一陣子後…

歡迎光臨。

好好吃！

味噌很香濃，好下飯啊！

吃

加一點味辣椒粉更好吃！

鬆軟

好的。

招待一顆溫泉蛋。

下次再來喔——

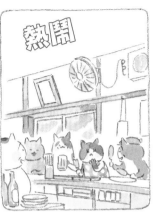

熱鬧

哦！傳說中的丸山太太嗎？

晚安啊——

我們用的可是50年以上的味噌老滷汁哦。

下次再一起去吧。

好啊。

感覺好久沒看到這樣的笑容了。

好好吃喔，吃好飽。

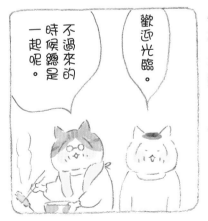

歡迎光臨。

不過來的時候總是一起呢。

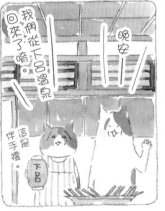

晚安

我們從下OO溫泉回來了唷。

這是伴手禮。

下田

不過，在那之後丸山先生來店裡的次數就少了許多。

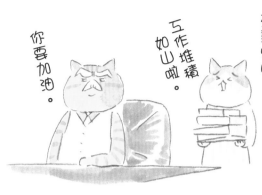

你要加油。

工作堆積如山呦。

老師——拜託再請人來幫忙吧！

第 5 話

殘暑之時

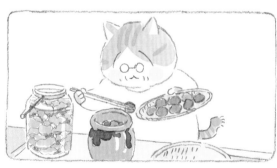

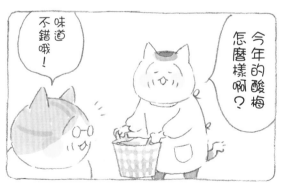

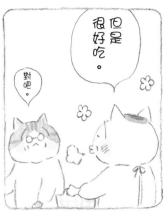

但是很好吃。

對吧。

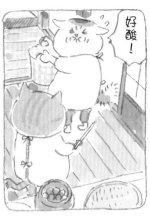

好酸!

嗚哇—

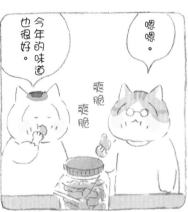

今年的味道也很好。

嗯嗯。

爽脆 爽脆

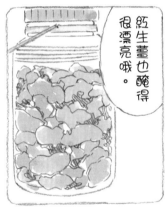

紅生薑也醃得很漂亮哦。

咦?有紅生薑嗎?

免費招待
酸梅
紅生薑

土手

亮…

免費招待
酸梅
紅生薑
送完為止

嗯，好吃！

這裡的紅生薑直接吃也很棒呢。

哎呀，吉岡先生，有位置哦，請進～

有3個人的位置嗎？

一定要吃的啊，這個季節大家都會點，很快就沒有囉。

這麼好吃的話我也來一點吧。

打擾了。

老師，裡面有位置。

小 虎 明

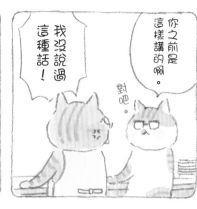

大口喝

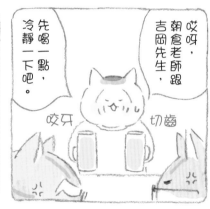

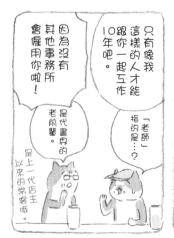

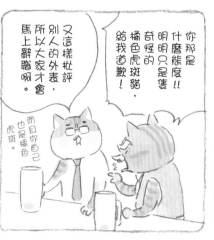

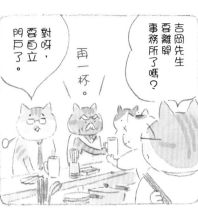

對呀，要自立門戶了。

再一杯。

吉岡先生要離開事務所了嗎？

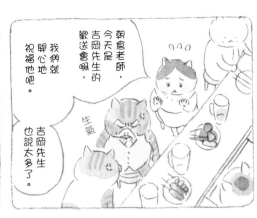

朝倉老師，今天是吉岡先生的歡送會啊，我們就開心地祝福他吧。

吉岡先生也說太多了。

生氣

不是啦，平常就是這個樣子。

猛吃猛吃

什麼嘛老師，是因為這樣才心情不好啊。

猛喝猛喝喝…

恭喜你!!

真是恭喜啊!!

老師的寂寞我懂的…

怎麼連妳都這樣。

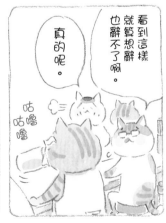

看到這樣就算想辭也辭不了啊。

真的呢。

咕嚕咕嚕

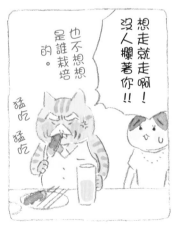

想走就走啊!!沒人攔著你!!

也不想想是誰栽培的。

猛吃猛吃

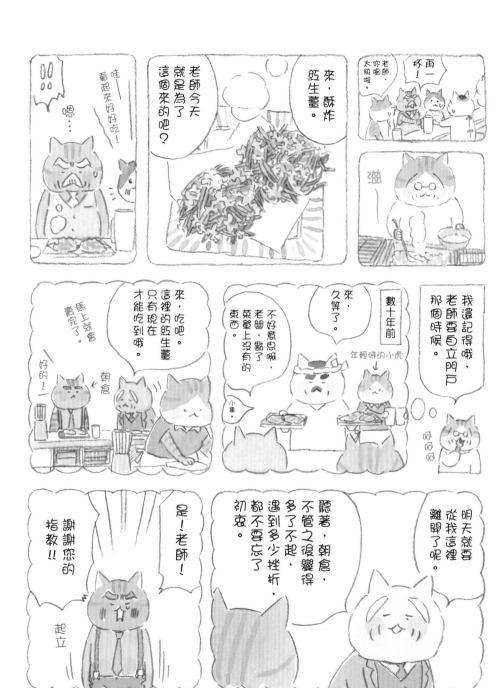

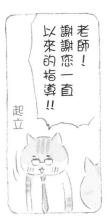

老師！謝謝您一直以來的指導!!

起立

老師…

唔嗯

想用一樣的方式為他餞別吧。

很好吃。

趁熱吃吧。

酥脆 酥脆

我才沒有醉！

猛抬頭

老師醉得很厲害呢，回家吧。

看，睡著了哦。

打勾

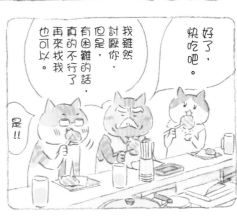

我雖然討厭你，但是有困難的話，真的不行了再來找我，也可以。

好了，快吃吧。

是!!

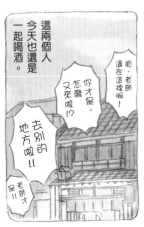

這兩個人今天也還是一起喝酒。

你才是，怎麼又來啦!?

呃，老師還在這裡喝！

去別的地方啦!!

老師才是!!

幾個月後，

妳好——

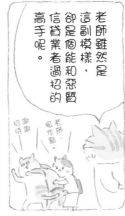

老師雖然是這副模樣，卻是個能和惡質信貸業者過招的高手呢。

招待 謝謝 老師，振作點。

吉岡先生要加油哦！

好的!!工作上軌道後會再過來的。

沒關係，謝謝。

如果很堅持要回來的話也可以哦。

第 6 話

白 露

之

時

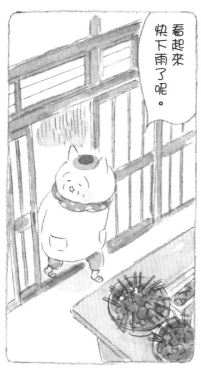

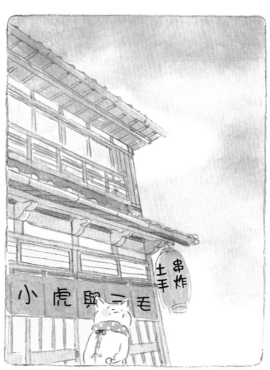

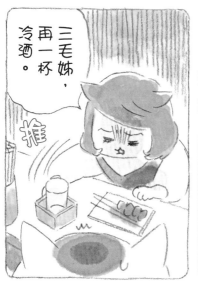

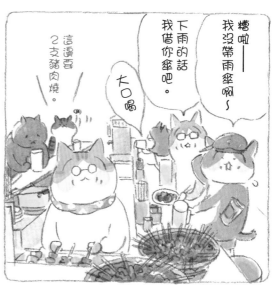

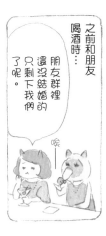

之前和朋友喝酒時……朋友群裡還沒結婚的只剩下我們了呢。

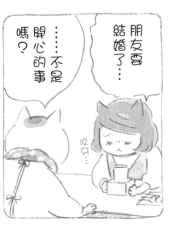

……不是開心的事嗎？

朋友要結婚了……

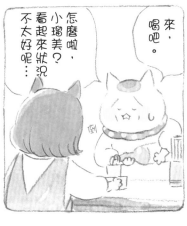

來，喝吧。

怎麼啦，小瑠美？看起來狀況不太好呢……

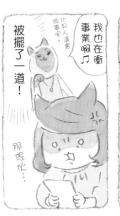

被擺了一道！

那原來……

我也在衝事業啊♪

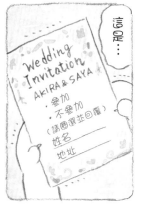

這是……

2個月後

Wedding Invitation
AKIRA & SAYA
・參加
・不參加
（請圈選並回覆）
姓名
地址

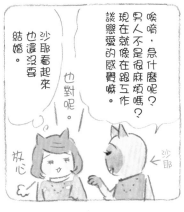

喂喂，急什麼呢呢？男人不是很麻煩嗎？現在就像在跟工作談戀愛的感覺嘛。

沙耶看起來也還沒要結婚。

也對呢。

←沙耶

放心

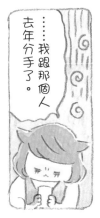

……我跟那個人去年分手了。

咦？之前不是有帶男友來嗎？後來呢？

所以我才一個人在這裡喝酒啊。

猛喝

最近都在忙店裡的事…

再讓我想想…

妳願意嫁給我嗎？

開

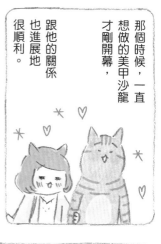

那個時候，一直想做的美甲沙龍才剛開幕，跟他的關係也進展地很順利。

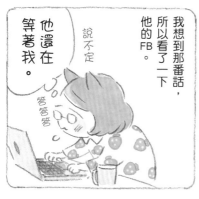

他還在等著我。

說不定

我想到那番話，所以看了一下他的FB。

過沒多久，他就因為要繼承家業而回到家鄉。

答答答

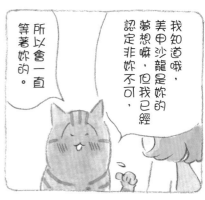

我知道哦，美甲沙龍是妳的夢想嘛，但我已經認定非妳不可，所以會一直等著妳的。

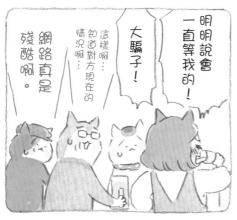

網路真是殘酷啊。

這樣啊…知道對方現在的情況啊…

大騙子！

明明說會一直等我的！

他和別人結婚了…

我們結婚了♥

工作態度隨隨便便的話留不住客人的！

轉身

既然是自己選擇事業的，那就專心工作！

明天也有預約的客人對吧！！認真點啊！

強硬

哎呀，妳還年輕嘛。

之後還有很多機會的，不要自暴自棄。

嗚嗚嗚，雖然很嚴厲但他說的沒錯…

唭…

在那之後就一直埋頭工作，到現在都沒有結婚。

小虎她啊，以前為了守護這間店拒絕了求婚喔。

消沉

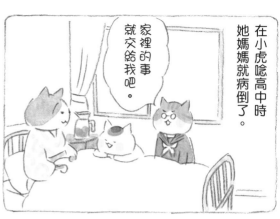

在小虎唸高中時她媽媽就病倒了。

家裡的事就交給我吧。

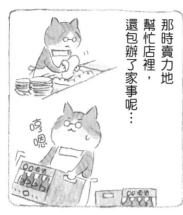

那時賣力地幫忙店裡，還包辦了家事呢…

亮嗯

嘴巴還真大啊～感覺會被吸進去。

哈啊

阿新

小心車喔。

我出門了。

我出門囉——

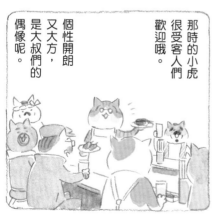

那時的小虎很受客人們歡迎哦。

個性開朗又大方，是大叔們的偶像呢。

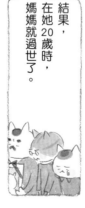

結果，在她20歲時，媽媽就過世了。

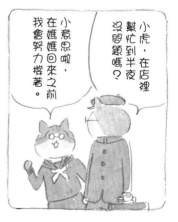

小虎，在店裡幫忙到半夜沒問題嗎？

小意思啦，在媽媽回來之前我會努力撐著。

照片好美喔，都是你拍的嗎？

兩人就開始很快地交往。

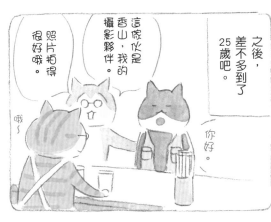

這傢伙是香山，我的攝影夥伴。

照片拍得很好哦。

之後，差不多到了25歲吧。

你好。

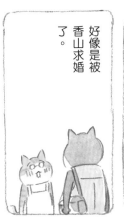

好像是被香山求婚了。

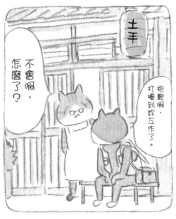

土羊

不會啊，怎麼了？

抱歉啊，打擾到妳工作了。

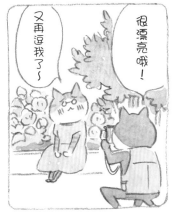

又再逗我了～

很漂亮哦！

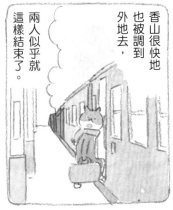

兩人似乎就這樣結束了。

香山很快地也被調到外地去，

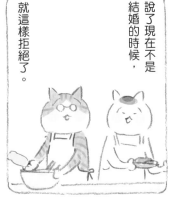

就這樣拒絕了。

說了現在不是結婚的時候，

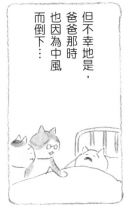

但不幸地是，爸爸那時也因為中風而倒下…

來，吃了這個之後繼續加油吧。

…原來有過這樣的事啊。

不清楚耶，我也毫無頭緒。

那位香山先生現在怎麼了呢？

我、我會加油的！

一直這樣煩惱著，什麼都無法開始哦。

小虎姊…

好大的炸雞肉串!?

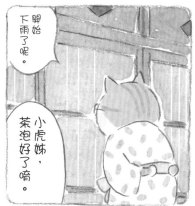

開始下雨了呢。

小虎姊，茶泡好了唷。

淅瀝

淅瀝

土手

暗

没有啦，突然想起以前的事。

怎麼啦——？

不可能的吧。

低語

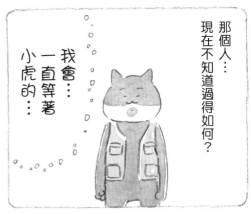

那個人…現在不知道過得如何？

我會…一直等著小虎的…

年紀大了，也經歷過各種事了呢。

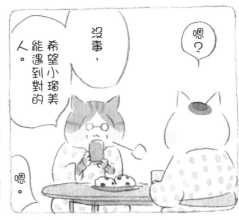

沒事，希望小瑠美能遇到對的人。

嗯？

嗯。

第
7
話

錦
秋
之
時

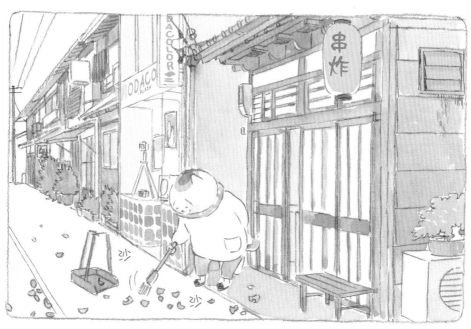

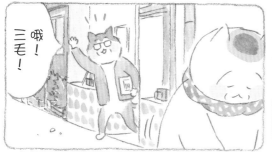

哦！
三毛！

小虎姊，阿新來囉。

歡迎光臨，你好早啊。

不一會、不一會、進來吧。

唉，阿新。

是不是有點早啊？

是？

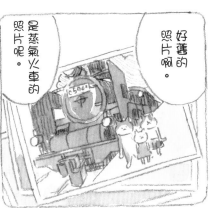

好舊的照片啊。

是蒸氣火車的照片呢。

我在整理壁櫥，結果發現了這個唷。

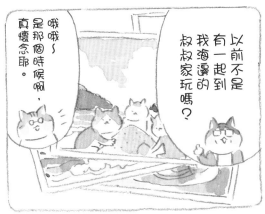

以前不是有一起到我海邊的叔叔家玩嗎？

哦哦～是那個時候啊，真懷念耶。

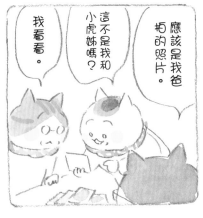

應該是我爸拍的照片。

這不是我和小虎姊嗎？

我看看。

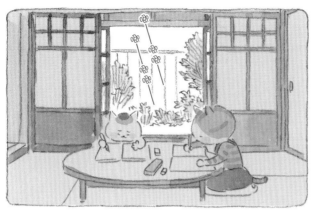

那是好幾十年前的暑假。

媽媽，作業寫完了！

好快啊，真厲害。

寫完啦！

那個時候，攤販們流行在大馬路邊聚集。

三毛！

媽媽很忙，不要說任性的話！

跟妳說喔，小咪說他們家要到海邊玩，我們家也一起去嘛～

爸爸和媽媽也會在那裡擺攤。

歡迎光臨！

日本酒
啤酒
關東煮
串炸
土手燒

我記得，他們兩人從早到晚都在工作。媽媽負責備料。

好吧…

對不起啊，小三毛。

但是，只有擺攤還不夠生活。

來，去買吧。

要吃刨冰棒嗎？

要吃！要吃！

刨冰～

叮鈴——
叮鈴——

是賣冰的！

別弄掉囉。

嗯！

開

三毛，

吃那麼慢的話，

舔舔

喀滋

滑

OPOI！

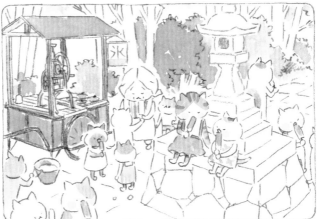

冰

頭痛──

好痛～

快點，三毛。

喀滋

喀滋

嗯。

喀滋

！！

啪答

就會變成那樣喔。

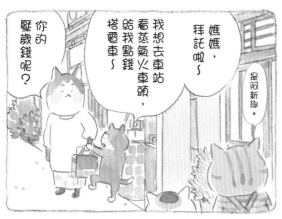

你的壓歲錢呢？

媽媽，拜託啦～

我想去車站看蒸氣火車頭，給我點錢搭電車～

是阿新耶。

剉冰棒的話，我可以每天吃10支。

吃那麼多會拉肚子啦。

跳跳

嘿！

阿新真的很喜歡火車耶。

啊啊～

多讀點書啊。

哼！

早就用掉了啊。

那就不行，不要老是跑去看電車和火車，

去看電車時用掉了。←

人家好想去海邊

海邊啊，我也想去。

海邊坐個電車馬上就到了說。

嗯

嗯

好無聊喔。

捲
捲

拉
拉

眼鏡

眼鏡

在妳頭上哦。

第
8
話

向
寒
之
時

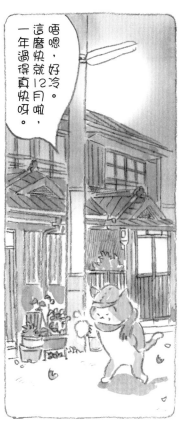

唔嗯，好冷。這麼快就12月啦，一年過得真快呀。

阿鯖，歡迎光臨。

晚安，天氣變冷了呢。

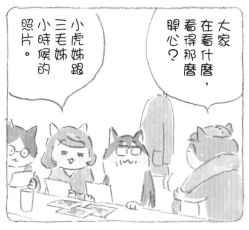

大家在看什麼，看得那麼開心？

小虎姊跟三毛姊小時候的照片。

唔～哪裡哪裡，也讓我看看。

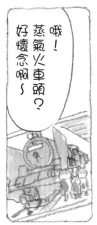

哦！蒸氣火車頭？好懷念啊～

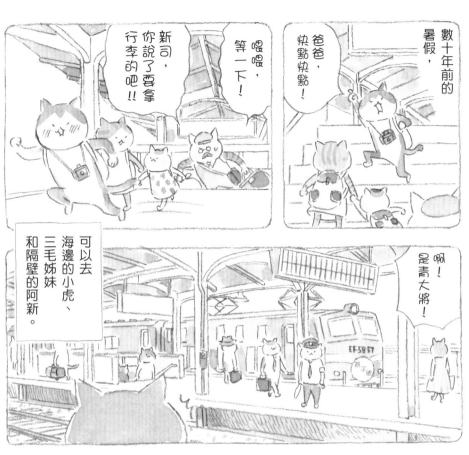

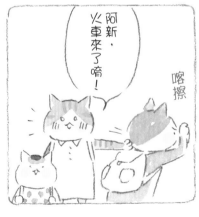

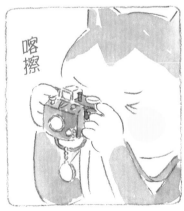

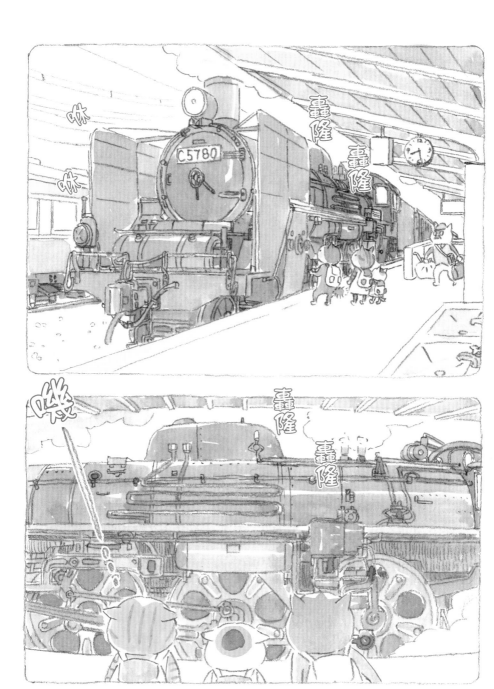

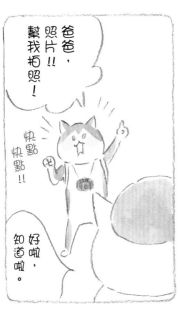

爸爸，照片！！幫我拍照！

快點快點！！

好啦，知道啦。

咻

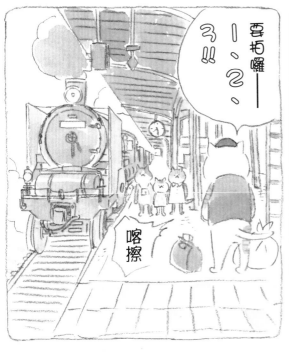

要拍囉—— 1、2、3！！

喀擦

真是的，還真會隨便使喚人。

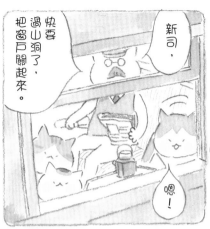

新司，快要過山洞了，把窗戶關起來。

嗯！

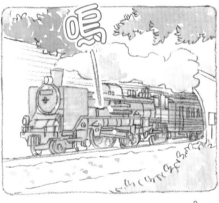

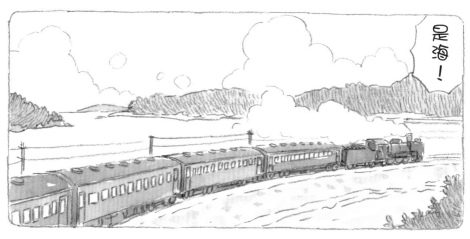

是海！

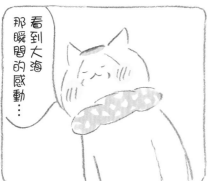

看到大海那瞬間的感動…

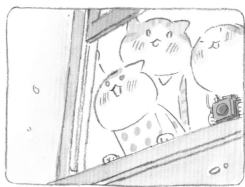

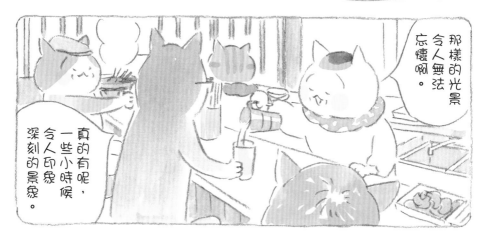

那樣的光景令人無法忘懷啊。

真的有呢，一些小時候令人印象深刻的景象。

親戚姊姊的結婚禮服！！

我還記得，看起來就像公主一樣美。

是嗎…

我懂～

我心中也有忘不了的場景…

是什麼事呢？

會發生可怕的事哦。

話說回來，在隧道裡沒有關窗戶會怎麼樣呢？

記得那時候我們也…

滋——

沒有關窗戶的話，會被跑進來的煙嗆到哦。

鼻孔裡都是黑的，嘴巴裡也會沙沙的…

因為當天來回，大家都累得睡著了。

嘎噹
嘎噹

嗚——

飄進
飄進

捲了！

なごや
名古屋
NAGOYA
熱田
ATSUTA
枇杷島
BIWAJIMA

嗚

咳

嗚——！
窗戶關起來啊！
窗戶——！

既然這樣，就洗個澡再回家吧。

嗯？你們身上有點髒耶。

爸爸也是啊。

啊哈哈，三毛也變得灰灰的。

砰咚——

嗡——

擦
擦

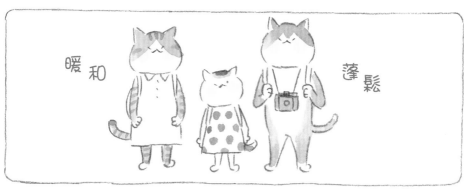
暖
和

蓬
鬆

上班前可以泡個澡啊，跑業務時如果髒兮兮的也沒辦法見客人呢。

搭火車通勤的上班族們常常會使用哦。

對啊。

哦～

車站裡有澡堂嗎？

我都不知道耶

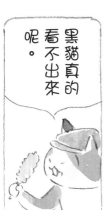

黑貓真的看不出來呢。

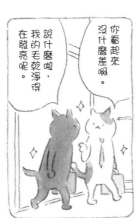

說什麼啊，我的毛乾淨得在發亮呢。

你看起來沒什麼差啊。

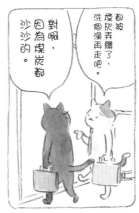

都被煙灰弄髒了，洗個澡再走吧。

對啊，因為煤炭都沙沙的。

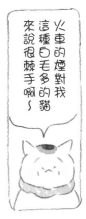

火車的煙對我這種白毛多的貓來說很棘手啊～

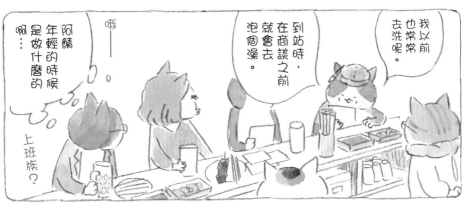

啊…阿鯖年輕的時候是做什麼的啊…

上班族？

哦——

到站時，在商談之前就會去泡個澡。

我以前也常常去洗呢。

熱鬧

滾滾

土手

小虎等人看著照片，不停地話當年。

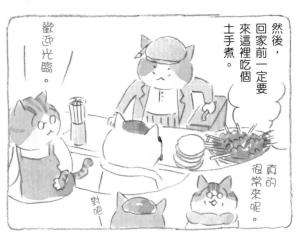

然後，回家前一定要來這裡吃個土手煮。

歡迎光臨。

真的很常來呢。

對吧——

8月10日

商店的招牌和新
的路燈，還有和新
的街牌和我，遺有小虎
了唱歌。一起去

今天跟爸爸
媽媽買了包冰棒來
吃。好冰，好好
吃。

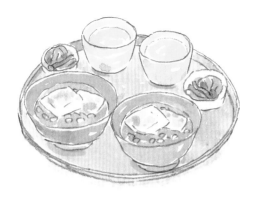

第9話

歳末之時

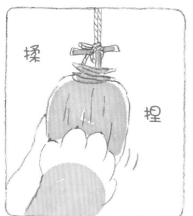

揉

捏

12月24日

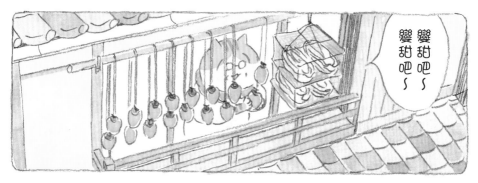

變甜吧～
變甜吧～
變甜吧～

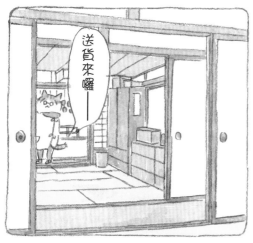

送貨來囉——

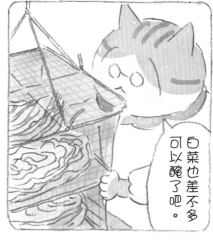

白菜也差不多
可以醃了吧。

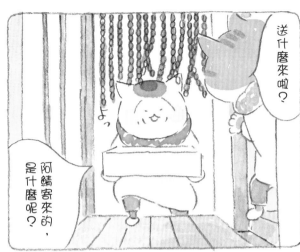

噗！

Merry Christmas

來自
鄂霍次克海的愛

BY 鯖吉

為什麼又是新卷鮭？

他好像在北海道？

這裡有附卡片。

好重…

沉

又是個品味特殊的聖誕禮物呢。

這麼說起來還真像阿鯖的風格

難得有鮭魚，就拿到店裡賣吧。

嘿呦

請給我鮭魚——。

今日推薦

新卷鮭

新卷鮭

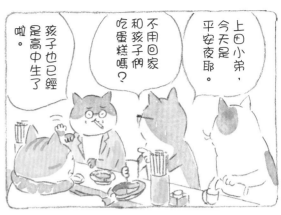
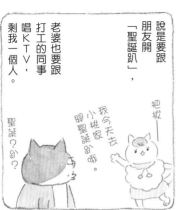

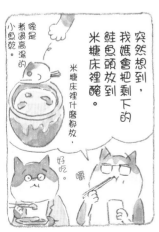

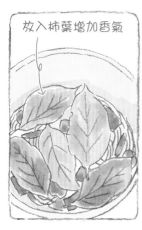

放入柿葉增加香氣

乾柿子皮　辣椒　昆布

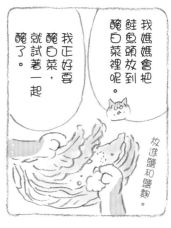

我媽媽會把鮭魚頭放到醃白菜裡呢。

我正好要醃白菜，就試著一起醃了。

放進鹽和鹽麴。

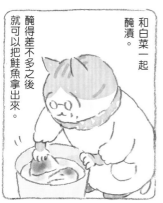

和白菜一起醃漬。

醃得差不多之後就可以把鮭魚拿出來。

把剩下的鮭魚頭烤一烤。

滋—

先醃白菜。

出水之後……

放1～2天左右

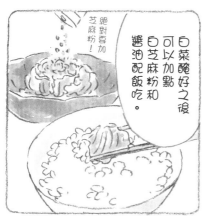

絕對要加芝麻粉！

白菜醃好之後可以加點白芝麻粉和醬油配飯吃。

鮭魚頭！？還放了柿子皮和葉子！？沒問題嗎？

唔—柿子皮和葉子放了鮭魚頭也有昆布哦每個家庭都有各自的味道呢。

有人會放橘子皮，也有人只放鹽和昆布哦。

來，你的串炸。

不要像以前一樣，年菜都給我一個人做啊。這次要輕鬆地準備過年。

從28號到6號，對吧，小虎姊。

對了，妳們過年休多久呢？

對啊，差不多吧。

叮叮噹～

在28號前會做大掃除，以前還要在31日前做完年菜，很累人的。

那是我最喜歡吃的啊，今年也會做嘰。

啊！還有小虎姊每年都會做的黑豆！

其他都是買現成的。

家裡會做的只有蜜汁小魚乾、涼拌蘿蔔絲，還有滷菜吧。

好冷！

唔唔唔，

抖抖抖

扭

滴答

數十年前的歲末。

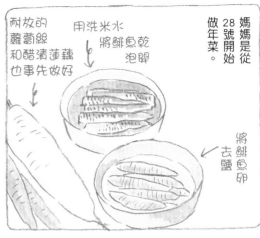

媽媽是從28號開始做年菜。

用洗米水將鯡魚乾泡胖

將鯡魚卵去鹽

耐放的蘿蔔絲和醋漬蓮藕也事先做好

小虎，可以幫我去跟爸爸拿生鏽的釘子嗎？

要幾支？

7～8支就可以了。

這樣可以嗎？要做什麼呢？

我跟妳說……

這個嗎？

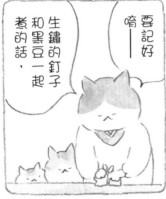

要記好——

嗯——

生鏽的釘子和黑豆一起煮的話，

豆子就會變得又黑又亮哦。

用紗布包起來→

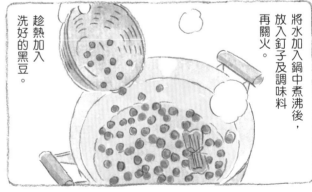

將水加入鍋中煮沸後，放入釘子及調味料再關火。

趁熱加入洗好的黑豆。

蓋上鍋蓋，冷卻半天。

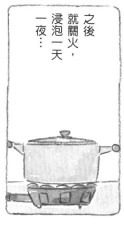

之後就關火，浸泡一天一夜…

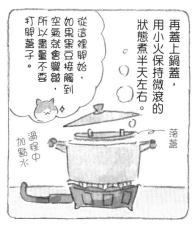

從這裡開始，如果黑豆接觸到空氣就會變皺，所以盡量不要打開蓋子。

再蓋上鍋蓋，用小火保持微滾的狀態煮半天左右。

落蓋

過程中加點水

29號

再一次加熱，仔細撈除雜質。

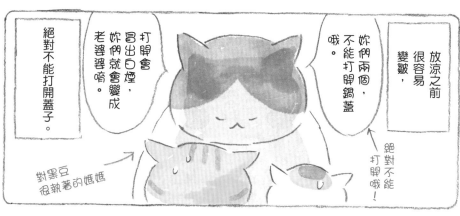

放涼之前很容易變皺，

妳們兩個，不能打開鍋蓋哦。

絕對不能打開哦！

打開會冒出白煙，妳們就會變成老婆婆唷。

絕對不能打開蓋子。

對黑豆很執著的媽媽

嗯，完美！

光滑

打開的話就會變成老婆婆——

雖然知道是騙人的，但打開一定會被罵很慘～

連釋迦佛祖
都不知道

製作錦玉子
是孩子們的
工作。

竟然
還活著～

應該已經
死了的阿富～

嘿咻

嘿咻

30號

來，今年也拜託
妳們囉。

嗯呼呼，
好漂亮。

切

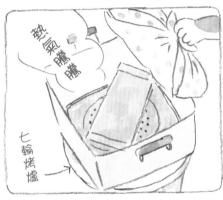

熱氣騰騰

七輪烤爐

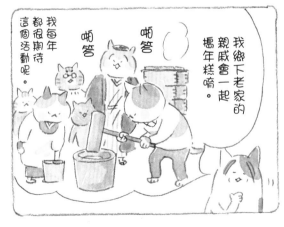

我鄉下老家的
親戚會一起
搗年糕唷。

咻答

咻答

我每年
都很期待
這個活動呢。

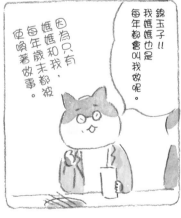

錦玉子!!
我媽媽也是
每年都會叫我做呢。

因為只有
媽媽和我，
每年歲末都被
使喚著做事。

8

9

剛揭好的年糕加上黃豆粉，真的非常好吃。

拉——

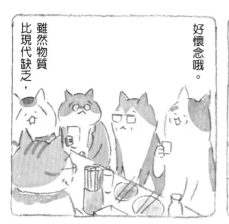

好懷念哦。

雖然物質比現代缺乏，

但是每天快樂地跟家人在一起，果然還是很幸福呢。

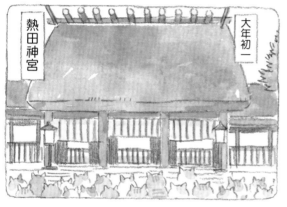

熱田神宮

大年初一

希望今年我們兩個也能過得健康快樂。

柏

柏

咦——
有什麼不好。

不要啦。

希望能和
小虎姊
一起活到
100歲。

等等，
妳打算活到
100歲嗎!?

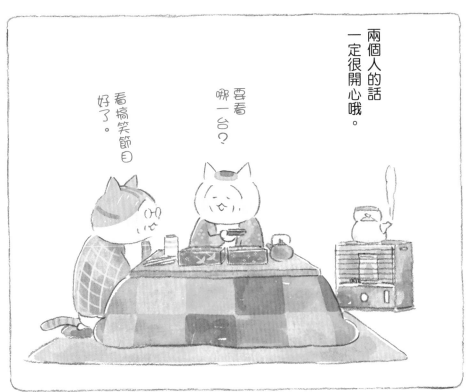

兩個人的話
一定很開心哦。

要看
哪一台？

看搞笑節目
好了。

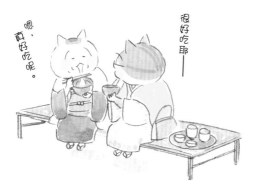

嗯，真好吃呢。

很好吃耶──

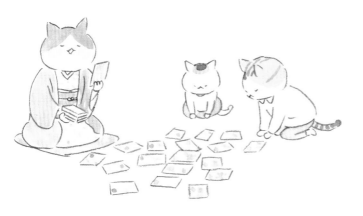

第
10
話

新

春

之

時

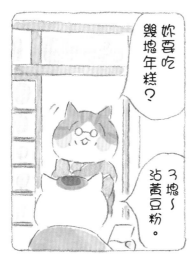

妳要吃幾塊年糕?

了塊～沾黃豆粉。

新年

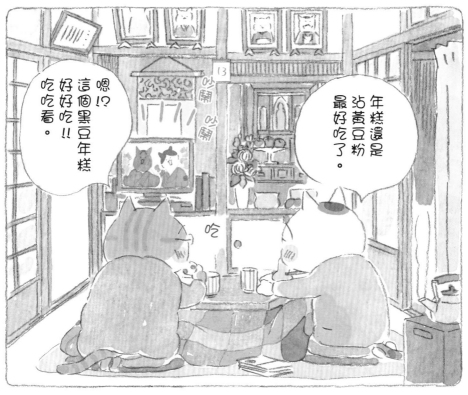

嗯!?這個黑豆年糕好好吃!! 吃吃看。

年糕還是沾黃豆粉最好吃了。

吵鬧 吵鬧

吃

拉——

要吃幾個都沒問題啊。

拉——

差不多也可以吃午餐了。

好啊，要放！放兩塊哦。

要不要在雜煮湯裡放年糕？

拉

拉

最喜歡吃年糕了！

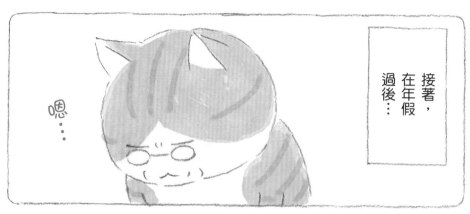

接著，在年假過後…

嗯…

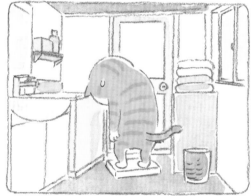

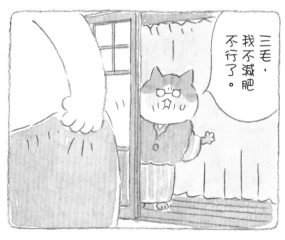

三毛，我不減肥不行了。

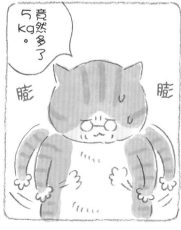

竟然多了5kg。

瞇　瞇

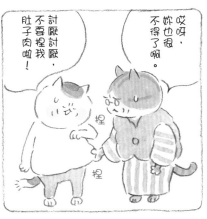

哎呀，妳也很不得了啊。

討厭討厭我不要捏我肚子肉啦！

捏
捏

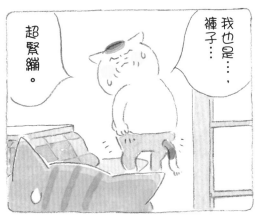

我也是……褲子……

超緊繃。

妳那是第2包米菓了吧。

放心，放心。

嚼嚼

不過，店裡開始營業之後很快就會瘦了吧。

看來是年糕吃太多了。

還變重了。

體重完全沒減……

咦？

開店兩週之後……

1０6

好久不見～

歡迎光臨。

晚安～

虎照
三土羊

那太好了，沒有白送。

很好吃耶

謝謝招待——

阿鯖，謝謝你的鮭魚～

煮給店裡的大家吃囉。

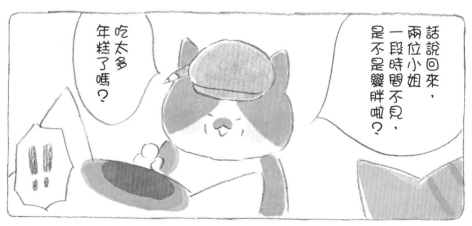

話說回來，兩位小姐一段時間不見，是不是變胖啦？

吃太多年糕了嗎？

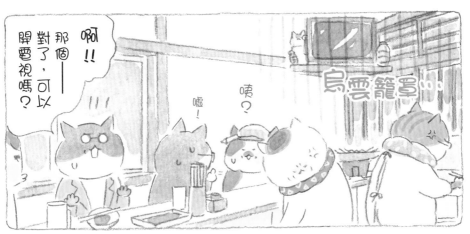

啊！！那個——對了，可以開電視嗎？

唔！

咦？

烏雲籠罩中

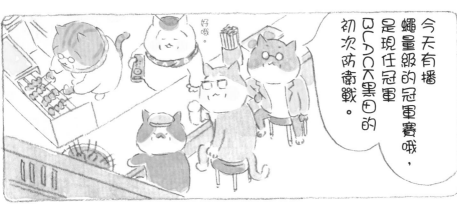

好哦。

今天有播蠅量級的冠軍賽哦，是現任冠軍BLACK黑田的初次防衛戰。

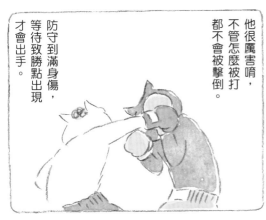

他很厲害唷，不管怎麼被打都不會被擊倒。防守到滿身傷，等待致勝點出現才會出手。

我是黑田的粉絲呢。

他的比賽是有點土氣啦，但是有點打動我們這些中年人。他的粉絲也很多唷。

哦——

一流選手的比賽獎金應該也很可觀。一場比賽就可以蓋一棟房子了吧？

拳擊手都很瘦不是嗎？

我想說打拳應該可以變瘦。

小虎姊，我們也來打拳擊吧？

什麼？

拳擊手身材對吧？也有年輕女孩子在練哦。

妳聽妳聽。增加肌力讓基礎代謝率上升之後就會變成易瘦體質……

變瘦還可以拿獎金耶。

怎麼可能啦——!!

行得通哦。

‧‧‧‧‧‧

串炸好了喔。

是、是。

才剛過完年，別說傻話。

拿去。

黑田——!!使出一記右直拳！

雙方都出手了，黑田防守，黑田再防守。

沒問題的，現在才是關鍵!!

啊～不行啊～

黑田順利衛冕成功!

黑田!!

佩特羅站不起來了!

哇!

不只是瘦而已,還滿身傷呢。

對今天的比賽有什麼看法呢?

是的,打得很辛苦。

黑田~

好!!明天開始不吃年糕跟點心了!!各位客人都是證人哦!!

好!

總之,我們只要少吃點年糕就好啦!

吾等的敵人為年糕是也!

說一的也是…

黑田~

小虎、三毛，這個給妳們。

哎呀，歡迎光臨。

晚安。

年糕～～！

數量不多，不介意的話請收下吧。

今年久違地和親戚們聚在一起做了年糕。

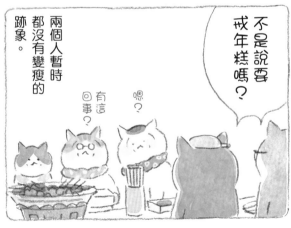

兩個人暫時都沒有變瘦的跡象。

不是說要戒年糕嗎？

有這回事？

嗯？

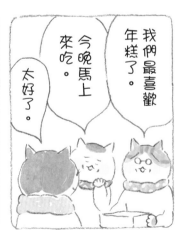

我們最喜歡年糕了。

今晚馬上來吃。

太好了。

第
11
話

春
寒
之
時

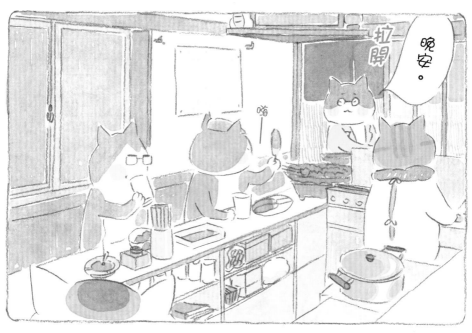

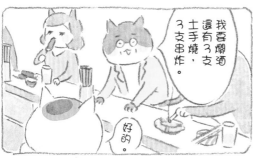

唉—

工作很忙嗎？

怎麼啦？看起來很累的樣子。

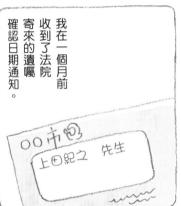

我在一個月前收到了法院寄來的遺囑確認日期通知。

OO市OO

上田紀之 先生

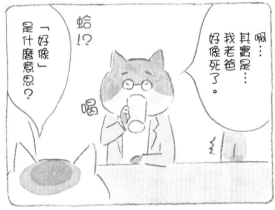

啊…其實是…我老爸好像死了。

蛤!?

「好像」是什麼意思？

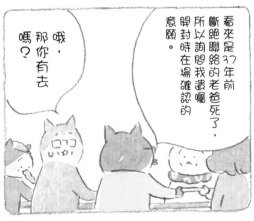

看來是37年前斷絕聯絡的老爸死了，所以詢問我遺囑開封時在場確認的意願。

哦，那你有去嗎？

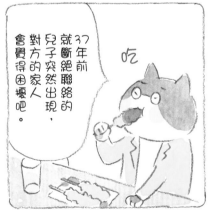

37年前就斷絕聯絡的兒子突然出現，對方的家人會覺得困擾吧。

吃

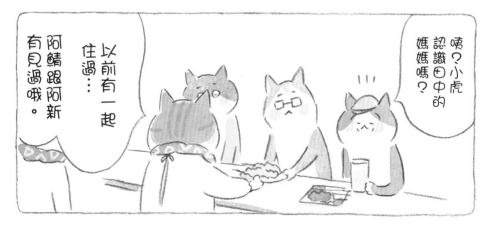

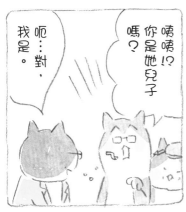

呃…對，我是。

唉唉!?你是她兒子嗎?

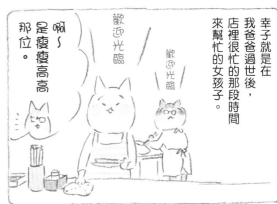

幸子就是在我爸爸過世後，店裡很忙的那段時間來幫忙的女孩子。

啊～是瘦瘦高高那位。

歡迎光臨

歡迎光臨

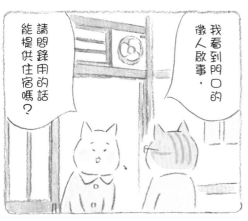

請問錄用的話能提供住宿嗎?

我看到門口的徵人啟事，

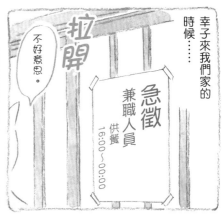

幸子來我們家的時候……

不好意思。

拉開

急徵
兼職人員
供餐
16:00～00:00

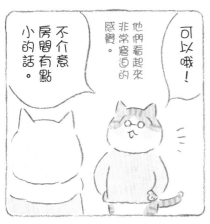

不介意房間有點小的話。

可以哦!

他們看起來非常窘迫的感覺。

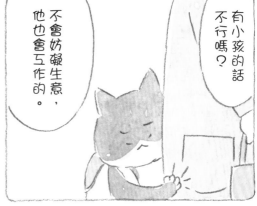

有小孩的話不行嗎?

不會妨礙生意，他也會工作的。

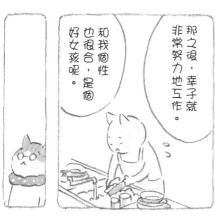

和我個性也很合，是個好女孩呢。

那之後，幸子就非常努力地互作。

謝謝妳。

這個房間可以自由使用。

是這樣說的。

「就算分開了，他還是你爸爸，去給他上個香吧。」

我媽……

印象中是有精神又開朗的女孩…

那個女孩背後還有這樣的事啊…

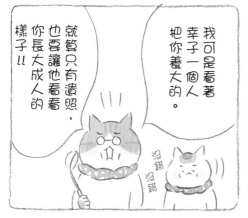

就算只有遺照，也要讓他看看你長大成人的樣子!!

我可是看著幸子一個人把你養大的。

沒錯沒錯

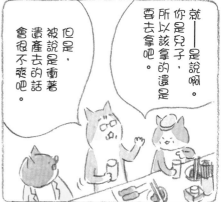

就——是說啊。你是兒子，所以該拿的還是要去拿吧。

但是，被說是衝著遺產去的話會很不爽吧。

沒關係啦，算了。

二、以下存款由妻及長女美保繼承

美保⋯

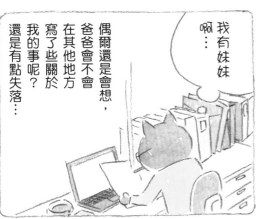

我有妹妹啊⋯

偶爾還是會想，爸爸會不會在其他地方寫了些關於我的事呢？還是有點失落⋯

哈哈⋯我在期待什麼呢。

那個人從來就沒有愛過我。

喀嚓

喀噔／

驚！

37年前⋯

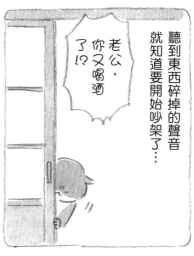

聽到東西碎掉的聲音就知道要開始吵架了…

老公,你又喝酒了!?

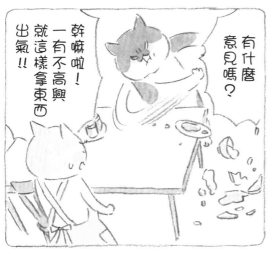

有什麼意見嗎?

幹嘛啦!一有不高興就這樣拿東西出氣!!

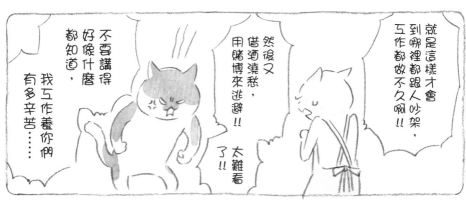

就是這樣才會到哪裡都跟人吵架,工作都做不久啊!!

然後又借酒澆愁,用賭博來逃避!!太難看了!!

不要講得好像什麼都知道,我工作養著你們有多辛苦……

你們知道嗎!?

噹啷——!

啊!!

!!

不可以,欺負媽媽!

那是我和爸爸的最後一面。

走囉。

咕哦～

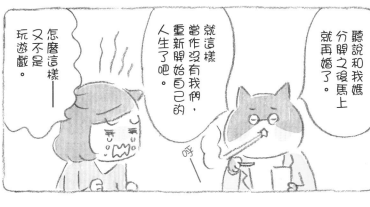

怎麼這樣——又不是玩遊戲。

就這樣當作沒有我們，重新開始自己的人生了吧。

聽說和我媽分開之後馬上就再婚了。

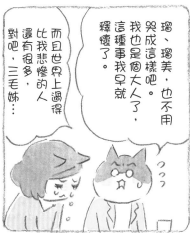

而且世界上過得比我悲慘的人還有很多，對吧，三毛姊…

瑠、瑠美，也不用哭成這樣。我也是個大人了，這種事我早就釋懷了。

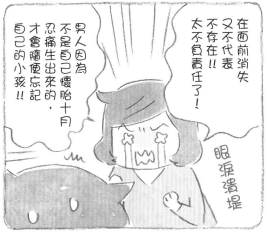

在面前消失又不代表不存在了！！太不負責任了！

男人因為不是自己懷胎十月忍痛生出來的，才會隨便忘記自己的小孩！！

眼淚潰堤

125

但是，真的沒關係了。

抱歉抱歉，都是我顧著講些有點感傷的事。

啊，連三毛姊都…

淚流滿面

晚安——

我已經決定不會讓我的孩子體會到一樣的寂寞。

是沒有啦…

什麼啊，吉岡，一副嫌棄的樣子。

好煩。

很冷啊，快點進去裡面。

剛剛在那裡和老師巧遇…

嗨——

嗯——

啊——這個就是那個啦，如果完全沒有打算要繼承財產的話，只要去辦個拋棄財產的手續就好，如何？

呃⋯咦？氣氛怎麼怪怪的。

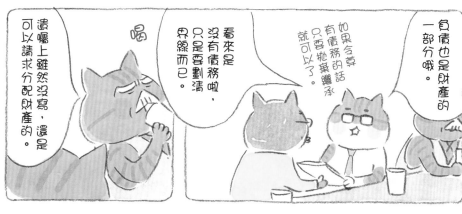

遺囑上雖然沒寫，還是可以請求分配財產的。

喝

看來是沒有債務啊，只是要劃清界線而已。

如果令尊有債務的話只要拋棄繼承就可以了。

負債也是財產的一部分哦。

暗⋯

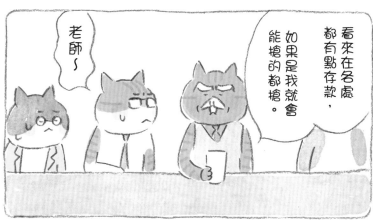

老師～

看來在各處都有點存款，如果是我就會能搶的都搶。

127

幫我跟幸子打聲招呼。

好的。

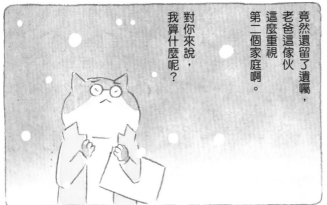

對你來說，我算什麼呢？

竟然還留了遺囑，老爸這傢伙這麼重視第二個家庭啊。

噗咻——

矢田～
矢田～

喀噹
喀噹

果然啊……

嗶

第
12
話

之
時

已經是春天了呢…

我先下班了。上田先生還要繼續做嗎？

辛苦了，我也要下班了。

拋棄繼承申請受理通知書

本院已收到並受理您的聲請，特此通知。
手續費用將由申請人負擔。

平成31年2月15日

00地方法院
00法院書記官 上里縞次

今天啊——

對——了，小紀，這個給你。

謝謝。

來，味噌關東煮。

我聽說上田紀之先生住在這邊。

是的，有什麼事嗎？

不好意思。請問這裡是「小虎與三毛」嗎？

可以哦，怎麼稱呼呢？

啊，沒關係。請問可以幫我把這個轉交給他嗎？

要不要晚上再來一趟呢？

今晚說不定也會過來喝一杯。

他現在雖然不住這，但是常過來哦。

裡面是什麼呢？

你也不是省油的燈哦。

啊……難道是……

遺囑上的……三、以下存及長女美保繼～20分

我叫田中美保。

什麼什麼？讓我看看？

繪本嗎？

很舊的書呢。

跑吧！跑吧！我的火車！

作者〇〇〇〇 繪者〇〇〇〇

媽媽～我出發了。

路上小心～

出～發！前進吧！

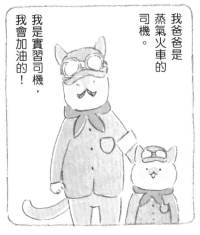

我爸爸是蒸氣火車的司機，我是實習司機，我會加油的！

咻咻

載著我們的火車飛快地向前跑著。

好快！
好快！

咻咻

突然，司爐大叫「好痛好痛！」好大的蘋果打在頭上碰地一聲！

有酸酸甜甜的香味。

進入蘋果森林了

嗬！

咦!?

爸爸會鏟煤炭的，你就負責操控吧！

馬上就要過山洞了。

不鏟煤炭到鍋爐裡的話火車就動不了了！

※砰砰砰砰砰

嗯！

我試試看。

可以的！你可以的！

你一定可以克服各種難關的！

我不行啦。

做一個大大的深呼吸。

加油！加油！我們的火車！

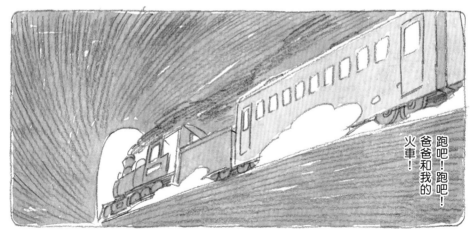

跑吧！跑吧！爸爸和我的火車！

爸爸對我說，

太好了！太棒了！皆大歡喜！

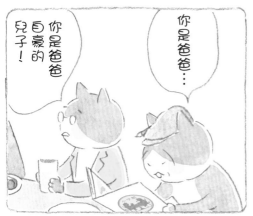

你是爸爸自豪的兒子！

你是爸爸……

「做得好！」

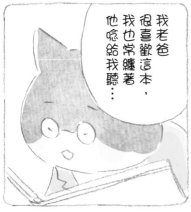

我老爸很喜歡這本，他也常纏著我唸給我聽……

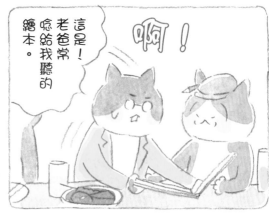

啊！

這是！老爸常唸給我聽的繪本。

太好了！
太好了！
太好了！

皆大歡喜！

爸爸，我也要像爸爸當司機！！

哦！長大了就可以幫我的忙囉！

哎呀，真可靠。

還有那種時候啊…

完全忘記了呢。

之後才從媽媽那裡聽說，

那時候爸爸的公司和工會意見不合，身為工會幹部的爸爸似乎被公司以組織重整的名義裁員。

被奪去熱愛的工作之後也沒有想過再找工作，

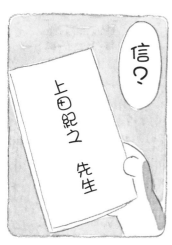

信？

上田紀之 先生

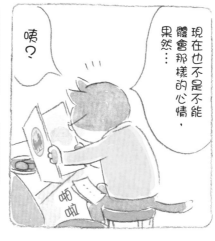

咦？

現在也不是不能體會那樣的心情，果然…

將不安和焦躁發洩在家人身上了吧。

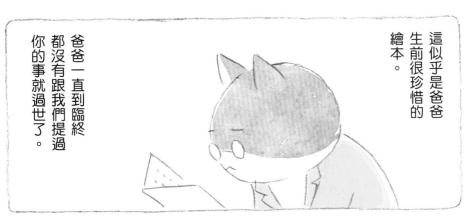

這似乎是爸爸生前很珍惜的繪本。

爸爸一直到臨終都沒有跟我們提過你的事就過世了。

爸爸！

垂…

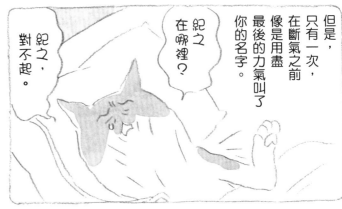

但是，只有一次，在斷氣之前，像是用盡最後的力氣叫了你的名字。

紀之在哪裡？

紀之，對不起。

對啊，我也來幫忙吧。

是時候該整理爸爸的東西了。

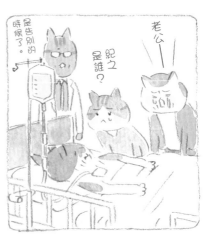

老公——！

紀之是誰？

是告別的時候了。

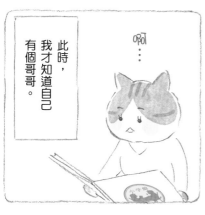

此時，我才知道自己有個哥哥。

啊！……

嗯？這繪本不是我的。

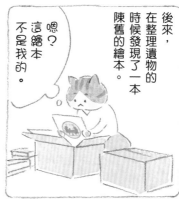

後來，在整理遺物的時候發現了一本陳舊的繪本。

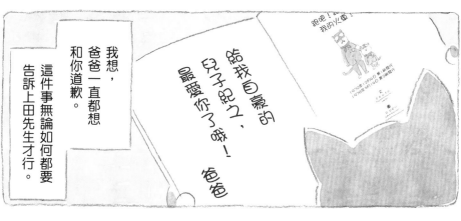

這件事無論如何都要告訴上田先生才行。

我想，爸爸一直都想和你道歉。

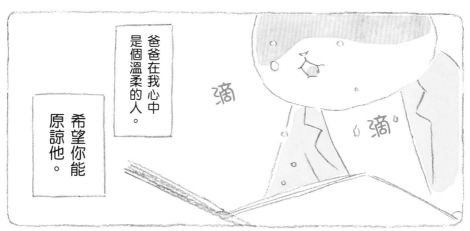

希望你能原諒他。

爸爸在我心中是個溫柔的人。

滴

滴

小紀，其實啊…

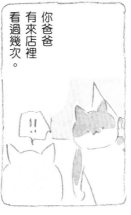

你爸爸有來店裡看過幾次。

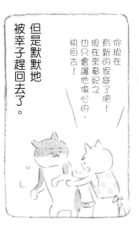

你現在有新的家庭了吧！現在來看紀之也只會讓他傷心的，快回去！

但是默默地被幸子趕回去了。

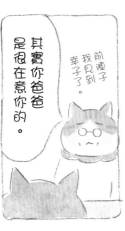

其實你爸爸是很在意你的。

前陣子我見到幸子了。

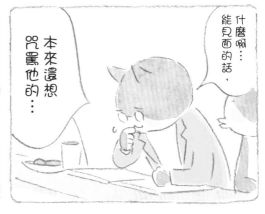

什麼啊…能見面的話，

本來還想罵他的…

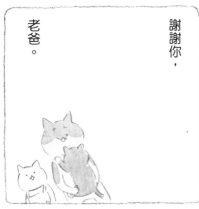

謝謝你，老爸。

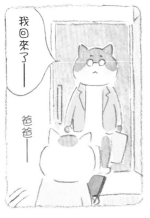

我回來了——

爸爸—

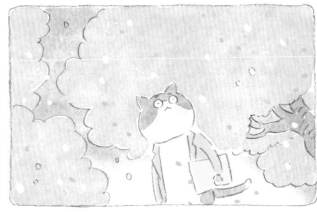

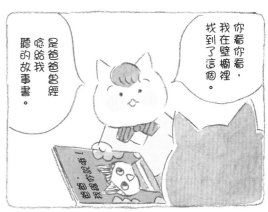

你看你看，我在壁櫥裡找到了這個。

是爸爸唸給我聽的故事書。

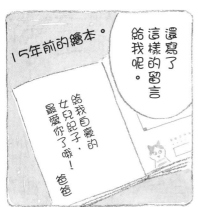

15年前的繪本。

還寫了這樣的留言給我呢。

給我自豪的女兒紀子，最愛你了哦！ 爸爸

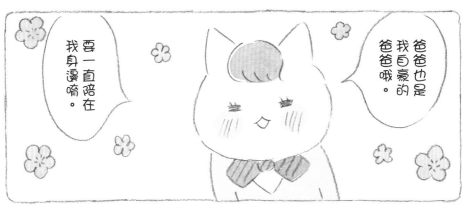

爸爸也是我自豪的爸爸哦。

要一直陪在我身邊唷。

跑吧！跑吧！我的火車！

爸爸，我唸給你說哦！

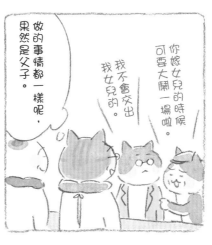

做的事情都一樣呢，果然是父子。

你嫁女兒的時候，可要大鬧一場啦。

我不會交出我女兒的。

聽她這樣說，我差點喜極而泣。

生女兒真好呢。

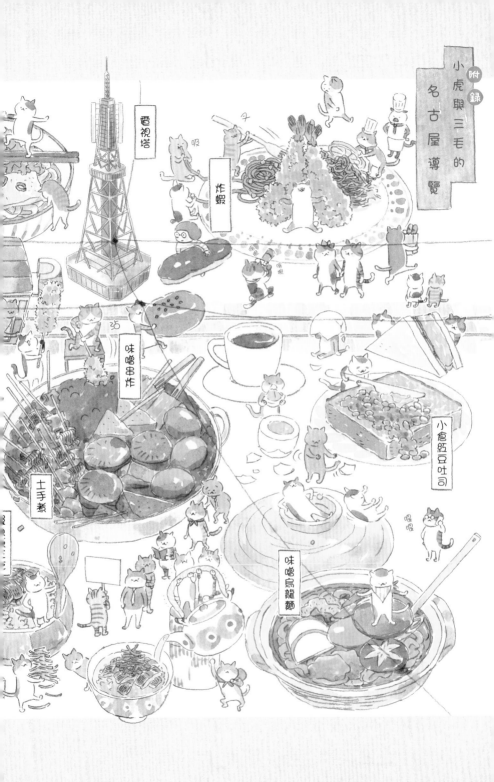

附錄

小虎與三毛的
名古屋導覽

電視塔

炸蝦

味噌串炸

土手煮

小倉紅豆吐司

味噌烏龍麵

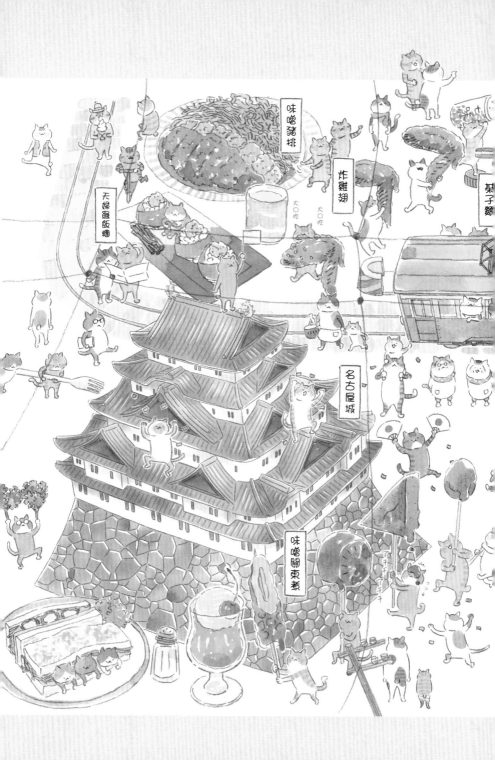

國家圖書館出版品預行編目資料

小虎與三毛的暖心食堂／貓蒔著；徐瑜
芳譯. -- 初版. -- 臺北市：臺灣東販，
2020.02
144面；14.8×21公分
ISBN 978-986-511-251-6(平裝)

1.漫畫

947.41 108022667

小虎與三毛的暖心食堂

2020 年 2 月 1 日初版第一刷發行

作　　者　貓蒔
裝禎設計　名和田耕平 Design 事務所
譯　　者　徐瑜芳
編　　輯　吳元晴
發 行 人　南部裕
發 行 所　台灣東販股份有限公司
　　　　　＜地址＞台北市南京東路 4 段 130 號 2F-1
　　　　　＜電話＞（02）2577-8878
　　　　　＜傳真＞（02）2577-8896
　　　　　＜網址＞http://www.tohan.com.tw
郵撥帳號　1405049-4
法律顧問　蕭雄淋律師
總 經 銷　聯合發行股份有限公司
　　　　　＜電話＞（02）2917-8022

TOHAN